L'ART D'ACQUÉRIR

DE

L'EMBONPOINT

ET

DE LE CONSERVER

PAR LE DOCTEUR T. D. F.

PARIS

LIBRAIRIE DU PETIT JOURNAL

21, Boulevard Montmartre

—

1865

PARIS. — IMP. ALCAN-LÉVY, BOUL. PIGALLE, 50

NOTE PRÉLIMINAIRE

Nous n'avons pas à cacher à nos lecteurs que la publication de ce petit ouvrage a été provoquée par le succès de la brochure de M. William Benting, traitant de l'*Obésité* et des moyens d'y remédier. Toutefois, il ne s'agit aucunement d'une spéculation et encore moins de merveilleux secrets, inconnus jusqu'à ce jour, et que nous aurions la prétention de découvrir et de vulgariser.

Pendant que les gens affligés d'une santé trop exhubérante nous demandaient les moyens de maigrir, plusieurs personnes s'adressaient à nous dans un but directement opposé, et voulaient savoir s'il n'existe pas de procédé pour acquérir cet embonpoint modéré, qui ne proscrit pas l'élégance et qui joue dans la beauté des femmes un rôle si important. Ce procédé n'est pas un mystère ; il est acquis depuis longtemps à la science, et des praticiens célèbres, en dehors de tout empirisme, ont indiqué la marche à suivre pour arriver à des résultats à peu près certains. Pourquoi donc ces leçons utiles, fruits de l'expérience, appuyées par la logique, le raisonnement et les faits, sont-elles si rarement mises en pratique? C'est que

nous ignorons le plus souvent les choses qui nous touchent le plus, ou qu'une indolence naturelle nous fait nous abandonner au courant de la vie, sans chercher à améliorer une situation qui nous afflige, mais que nous subissons plutôt que de modifier nos habitudes. Il est cependant un axiome absolu et que nous devons méditer: *Aide-toi, le ciel t'aidera*. Ce n'est qu'en enrayant sérieusement, en prenant une résolution formelle, en ayant enfin la ferme volonté de réussir qu'on doit entrer dans la voie que nous enseignons. On est alors à peu près sûr de voir arriver les heureux résultats qu'on peut se promettre de nos conseils. Et quels conseils furent plus faciles à suivre? Il ne s'agit pas de détériorer les gens, de les diminuer et de les réduire, mais de les fortifier et de les embellir. La tâche que nous entreprenons est toute philanthropique, et c'est bien mériter de la société que de faire les hommes plus vigoureux et les femmes plus charmantes.

Pour nous résumer, nous allons dire en quelques mots la division des points principaux que nous avons traités.

Au début, nous avons dû étudier la maigreur constitutionnelle dans ses causes principales. Nous établissons ensuite le régime qui doit arriver à vaincre la résistance que certains tempéraments opposent à l'embonpoint.

Enfin, nous parlerons des modifications que peuvent subir nos prescriptions suivant l'âge, les dispositions et le sexe des individus.

Il ne faut pas perdre de vue que les traitements les plus sages ne sauraient être les mêmes pour les mille indivi-

dualités auxquelles on les applique. Nous ne croyons pas à la panacée universelle.

Les données générales sur lesquelles nous allons raisonner sont d'une vérité absolue, au point de vue de la majorité, mais il est des exceptions à toutes les règles. Voilà pourquoi nous conseillons à nos lecteurs, — ainsi que le fait W. Benting dans sa brochure, — de s'appuyer de l'avis d'un médecin intelligent, pour établir le régime qui doit leur être le plus salutaire.

Nous tenons à dire, en finissant cette note un peu longue, que ce travail n'a aucune prétention littéraire ni même scientifique. Nous avons cherché à être très-clair et très-précis dans nos recommandations. Nous avons fui comme la peste les mots techniques et les appréciations savantes. Nous tenons, avant tout, à être compris de tout le monde, et nous serons heureux d'apprendre que nos prescriptions aient pu amener quelques-uns de nos lecteurs à cet état de santé parfaite et rayonnante que le vieux français traduisait par les mots « *en-bon-poinct* » qui nous ont fourni le titre de cette brochure.

L'ART D'ACQUÉRIR

DE

L'EMPONPOINT

Il paraît naturel, avant de chercher la voie qui peut conduire à l'embonpoint, d'établir les causes principales qui lui sont défavorables et qui produisent ou conservent la maigreur. La science enseigne d'une manière à peu près formelle que les différences que l'on constate dans les développements physiques sont dues à des modifications importantes de la nature du tissu cellulaire. Suivant les tempéraments et les organisations, il est plus ou moins apte à s'assimiler les substances étrangères, et le corps profite ou ne profite pas des aliments qu'il ingère, en dehors de toute appréciation d'appétit.

Cela a été dit d'une façon beaucoup trop affirmative, selon nous; on oublie que dans un espace de temps relativement court, l'organisme change et quelquefois se renouvelle presque entièrement. Certaines affections sont remplacées par d'autres; les goûts, les habitudes, les endances s'altèrent profondément, et l'être physique

comme l'être moral, entre dans des routes nouvelles avec de nouvelles aptitudes.

Ces métamorphoses, que tout le monde a pu constater, sont produites par mille causes diverses : par un changement d'état, par un déplacement, par une grave maladie, par une réforme radicale que des événements imprévus apportent dans l'existence. Sous l'empire d'un violent chagrin, on tombe dans le marasme ; le corps s'étiole, se dessèche et atteint les dernières limites de la maigreur. Par un phénomène contraire, on voit les jeunes filles perdre en se mariant leur taille svelte et fluette, et grâce à leur nouvelle vie, à la maternité, au droit de commandement, au bonheur dont elles sont entourées, se développer peu à peu et devenir de belles mamans après avoir été de minces fillettes.

Il est donc prouvé pour nous qu'il n'y a rien d'absolu dans l'état organique des tissus, et que par un régime sage, suivi avec persistance, on doit pouvoir arriver à modifier les conditions matérielles de la vie dans des limites plus ou moins étendues. — Il ne faut pourtant pas oublier que la science de l'homme est pleine de doutes et de tâtonnements, et que le charlatanisme seul s'affirme d'une manière positive.

Sur des données pareilles, peut-on établir un régime salutaire et baser des conseils sérieux? Nous le croyons, et si nous ne pouvons garantir une réussite assurée, on conviendra que nos préceptes, suivis avec intelligence, ont pour eux les chances les plus nombreuses et les plus favorables. De telles probabilités équivalent à peu près à une certitude, et nous ne voyons pas ce qui

pourrait détourner les intéressés du chemin que nous leur indiquons, alors qu'il n'est ni douloureux ni difficile à suivre.

La maigreur constitutionnelle est due à diverses causes qui s'accordent avec l'état spécial du tissu cellulaire, dont il est question plus haut. Ce serait une erreur notable que de croire que les abstinences de l'église et les prescriptions périodiques dont elle frappe les aliments gras peuvent avoir à cet égard une influence notable. La nourriture maigre peut entraîner un affaiblissement physique, mais elle est indifférente à l'embonpoint, qu'il ne faut pas confondre avec la vigueur. On a vu, dans des couvents astreints à des règles très-sévères, des religieux, condamnés à vivre éternellement de légumes, et très-sincères dans leurs austérités, acquérir des corpulences énormes qui les prédisposaient à l'apoplexie et les fatiguaient singulièrement. Ce fait qui, pour bien des observateurs, tient un peu du phénomène, se produisait surtout dans les ordres qui se vouaient à la méditation et à la vie contemplative. Les religieux travailleurs étaient exempts de l'obésité, et si l'on y réfléchit, on n'en connaît guère d'exemples parmi les gens attachés à la terre. On se figure difficilement un paysan obèse. Le travail qui l'oblige à rester courbé tient dans une espèce de contraction habituelle le ventre et les viscères qu'il renferme, et si nous joignons à cela les effets de la transpiration au grand air, nous comprendrons que les terrassiers soient rarement atteints d'un excès d'embonpoint. Le pasteur et le meunier du village, le ménétrier et l'instituteur peuvent seuls acquérir un développement

anormal, auquel échappe toujours le cultivateur qui manie la pioche et la bêche.

De cette première observation, nous pouvons tirer une conséquence utile ; c'est que les tailles naturellement courbées, les professions qui maintiennent les jeunes gens ou les jeunes filles inclinés sur un bureau ou sur une table à ouvrage, sont opposées à leur développement. Sans faire abus de la gymnastique et sans prendre des leçons spéciales, il est facile de les accoutumer à se tenir droits, à marcher la tête haute et la poitrine légèrement en saillie, de façon à favoriser le développement de l'estomac.

Quant à la question du choix des aliments, résultant de ce que nous venons de dire sur le régime maigre, elle sera développée plus loin.

Les exercices violents, quand ils sont fréquemment répétés et qu'ils font partie d'une profession ou d'une habitude, entretiennent ordinairement le corps dans un état de maigreur qui peut devenir extrême. Les chevaux de course, les jockeys, les coureurs de profession, qu'on rencontre encore dans les fêtes publiques, sont les types absolus de cette observation ; nous y pourrions joindre les prévôts et les maîtres d'armes. — On objecterait en vain la rotondité majestueuse de certains officiers, qui cherchent à retrouver une taille élancée dans des cavalcades journalières. Ils ont contre eux un ennemi qui défend leur obésité et qui remporte des victoires continuelles ; c'est la vie de garnison et son oisiveté, les douceurs de la table d'hôte et l'alcool de l'estaminet.

Il est hors de doute qu'une indolence modérée, une heureuse paresse sont favorables à l'embonpoint.

Malgré la chaleur brûlante du climat indien, on voit des brames acquérir, dans un *far niente* autorisé par les ardeurs du climat, un volume extraordinaire.

La sieste espagnole a les mêmes résultats, et nos voisins des Pyrénées, généralement sveltes dans leur jeunesse, alors que la galanterie et le *fandango* tiennent leurs muscles en éveil, finissent presque toujours par arriver à un embonpoint aimable. Les dames de Castille et d'Andalousie ont, à cet égard, une réputation méritée, bien qu'elles aient à lutter contre l'ardeur d'un soleil brûlant.

Aux causes de maigreur dues à une activité trop vive, il faut en joindre d'autres, qui, malheureusement, ne peuvent se corriger aussi facilement. C'est l'insomnie, l'excitation nerveuse, l'agitation fébrile, propres à certaines organisations qui finissent par en devenir victimes.

Dans ce cas, il y a une tâche préalable, confiée à une médication intelligente. Il faut, par une nourriture végétale et douce, calmante et fortifiante, apaiser l'agacement général du système et l'amener doucement à retrouver le repos perdu. Il faut éteindre les ardeurs du sang, les emportements juvéniles, et ce travail intérieur qu'on traduit par cet ancien mot : « La lame use le fourreau. »

Pour arriver à l'embonpoint, il faut faire une place à la vie végétative ; il est important que l'agitation de la pensée ne prédomine pas trop sur l'épanouissement de la

matière ; il ne faut pas *vivre* dans un milieu bruyant, avec les piétinements indomptés et les aspirations de la jeunesse ; il faut *se laisser vivre*, suivre doucement la loi naturelle, et éviter les secousses morales et les révolutions intimes.

Notre intention n'est pas de faire de la philosophie, et nous nous trouvons cependant entraînés dans un ordre d'idées qu'on ne croyait pas voir se développer dans ce petit ouvrage. Rien n'est plus logique pourtant, car l'être matériel tient à l'être moral par les liens les plus étroits et les plus solides.

Le point délicat que nous traitons échappe aux médications brutales et énergiques, et pour arriver à améliorer le corps, à l'embellir, il faut nécessairement nous occuper de l'état de l'âme.

Oui, c'est très-sérieusement que nous l'affirmons, la paix du cœur est une des premières conditions que nous imposerions à ceux qui voudraient suivre notre régime. Nos pères l'ont dit avant nous : la gaieté et le bonheur sont les médecins les plus habiles. Quel succès peut-on espérer d'un régime imposé à une constitution gouvernée par des passions dominatrices, minée par des haines violentes ? Le travail réparateur auquel se livrerait la nature serait incessamment détruit par les fatigues morales, et cette œuvre de Pénélope n'aboutirait qu'à un surcroît de fatigue et à un amer désappointement.

Cela n'est pas un paradoxe, et l'on a mille exemples de l'influence de certains sentiments mauvais sur l'être physique. Pour avoir la beauté, ayez la santé ; pour avoir la santé, ayez la bonté, dit un Sage. — Qui niera les

suites douloureuses des contentions de l'esprit, des rancunes sourdes et des colères contenues, des inquiétudes de l'ambition et des fureurs de la jalousie?

L'envie, cette honteuse plaie, creuse des rides sur les plus jeunes fronts, amaigrit les plus fraîches joues, plombe les plus beaux yeux, éteint les plus doux regards. Les enfants eux-mêmes ne sont pas toujours à l'abri de ces misères. On a vu périr des babys jaloux, des préférences accordées aux petits êtres qui les entouraient. La frayeur n'est pas moins funeste pour ses victimes; la crainte habituelle, les superstitions, les remords ou les scrupules de conscience sont autant d'ennemis qui veillent autour de nous pour empoisonner notre vie dans sa source. Nous arrêtons là cette triste énumération, mais qu'on ne perde pas de vue les monstres que nous avons passés en revue; ce sont les plus redoutables fléaux de l'embonpoint et de la beauté.

ÉTUDE GÉNÉRALE DU RÉGIME

Il nous faut arriver à des indications plus précises, et notre tâche est facile. Qu'on ne s'étonne pas de la simplicité de nos prescriptions.

Il nous adviendra, sans doute, de rencontrer des mécontents qui, nous ayant lu plus ou moins attentivement, s'écrieront : Quoi ! ce n'est que cela ? — Et que pouvait-ce être, je vous prie ? Assez de journaux préconisent, à leur quatrième page, des purées infaillibles et des essences merveilleuses. Nous n'avons aucun goût pour ces miraculeuses inventions. Il s'agit presque toujours de quelque produit fort ordinaire, modifié quelque peu, falsifié quelquefois, et qu'on vend dix fois sa valeur au public trop crédule. Aussi notre premier conseil est-il d'engager très-instamment ceux qui mettront quelque confiance en nous, à ne jamais céder aux tentations de l'annonce, relativement à ces panacées de bas étage. Au lieu d'acquérir l'embonpoint qu'on leur promet, ils risqueraient, tout au plus, de compromettre leur santé.

Nous supposerons donc que des sujets de bonne volonté, sains de corps et d'esprit, sans fatigues morales et sans préoccupations mauvaises, sont disposés à entrer dans la voie que nous allons leur indiquer.

S'ils ne peuvent arriver absolument à ce calme intime

que nous leur souhaiterions et qu'il est si rare de rencontrer, il faut du moins qu'ils y aspirent et qu'ils se mettent au-dessus des déceptions journalières et des petites misères de la vie. Une certaine dose de philosophie est rigoureusement nécessaire au bien-être matériel qui doit entraîner l'épanouissement des facultés physiques.

Nous ne prêchons pas l'égoïsme, mais une sorte de détachement des choses de ce monde, comparable à celui qu'imposent à leurs membres quelques ordres religieux. Pour nous faire comprendre, rappelons l'atroce procédé qu'on suit encore dans quelques localités de la Haute-Garonne pour engraisser rapidement les oies et les canards destinés à se transformer en pâtés. Les pauvres bêtes, plongées dans une obscurité absolue, aveuglées quelquefois, ont les pattes fixées au fond des caisses qui les renferment. Dans cette immobilité forcée, sans distractions possibles, et sous l'influence d'une chaleur d'étuve qui active et qui entretient une digestion continue, elles arrivent à se changer en boules énormes, dans lesquelles s'opère une transfusion lente de la graisse dans la chair.

Certes, il n'entre pas dans nos idées d'établir aucune analogie entre l'espèce humaine et les volatiles sacrifiés à notre gourmandise; mais nous pouvons tirer une conséquence de ce mode d'élever; c'est que la première condition de l'embonpoint se trouve dans une sorte d'isolement que nous devons par conséquent conseiller à nos lecteurs. Il est entendu que cet isolement ne doit pas s'entendre dans le sens littéral; mais l'intelligence humaine peut toujours, dans une certaine mesure, ren-

fermer sa vie dans un cercle plus ou moins étranger aux choses et aux intérêts qui l'entourent.

Nous voudrions que le sujet qui veut acquérir l'embonpoint, loin de se confiner dans une boîte, comme les oies précitées, prît un exercice modéré, capable de développer en lui un certain appétit. Il y a une juste balance à établir entre les exercices violents que nous proscrivons et l'activité matérielle qui doit entretenir la santé. Nous considérons comme très-salutaires le séjour et l'air de la campagne, mais il ne faut pas que cet air soit trop vif ni trop sec; il serait contraire à nos prescriptions de demeurer sur des cîmes élevées, aussi bien que dans des bas-fonds marécageux. Une habitation commode et confortable, exposée au Midi, parquetée ou meublée de tapis épais, de façon à ce que le froid aux pieds ne puisse s'y faire sentir, voilà la maison modèle où devraient habiter nos sujets. L'usage de la chaufferette est permis aux dames et presque conseillé dans le cas qui nous occupe, bien qu'en général il ne soit pas favorable à la santé.

Dans les villes, il convient d'avoir des appartements aérés, dont le plafond soit suffisamment élevé et ne puisse pas s'atteindre avec la main, comme dans quelques constructions modernes. Des promenades régulières dans les squares et les jardins publics doivent remplacer les matinées de campagne, dont l'influence est un de nos meilleurs auxiliaires.

Ces conseils, qui ont l'air de s'éloigner du fond de la question, concourent au but le plus sérieux, qui est de développer un appétit réel et durable dans l'organisation que nous voulons modifier.

C'est toujours au même point de vue que nous défendrons les bains trop chauds, qui énervent et affaiblissent, et les vêtements trop épais, qui provoquent la transpiration.

Les bains froids en eau courante et la natation sont favorables à l'embonpoint, mais à condition qu'ils ne se prolongent pas assez pour produire la fatigue.

Il est inutile de dire que les bains de mer s'allient fort bien avec notre régime, mais on ne doit les prendre qu'avec beaucoup de circonspection et ne jamais les faire durer plus d'un quart d'heure. L'action de l'eau salée est beaucoup plus violente que celle de l'eau douce, et elle peut troubler l'économie générale, quand on en abuse.

Que vont dire nos lectrices, et les jeunes filles surtout, quand elles nous verront préconiser les soirées tranquilles qu'on passe sur les balcons, à l'espagnole, ou devant les touches d'un piano ? Nous n'osons pas condamner absolument le bal et le spectacle, mais ce sont là deux ennemis de la fraîcheur que nous voudrions évincer. Pourquoi n'y renoncerait-on pas pour quelques mois, pour quelques jours? On y reparaîtrait ensuite plus belle et plus nouvelle, et peut-être avec des épaules plus rondes que celles qu'on consentirait à cacher quelque temps. Nous voilà donc bien décidés à mener une vie paisible et quelque peu champêtre, égayée de douces distractions, et sentant même le foin, car nous admettrons volontiers l'odeur de l'étable dans notre chambre.

Mais nous serons moins tolérants pour les parfums de toutes sortes, qu'ils viennent de chez le chimiste ou directement de notre jardin. Point de mousseline ni de ver-

veine, point de linge parfumé, point de bouquet au corsage ou à la boutonnière; point de fleurs sur les consoles et sur les cheminées. Leur influence, sans avoir été bien défini, est assurément funeste, et nous citerons pour mémoire l'usage de quelques religieuses, qui garnissent de persil et de feuilles odorantes de minces claies d'osier, qu'elles portent en guise de corset, et qui leur dévorent rapidement la poitrine.

Nous arrivons enfin à l'alimentation, et c'est le point important de nos ordonnances; mais nous considérons comme très-utiles les digressions que nous venons de faire, et si l'on veut que notre régime ait toute sa liberté d'action, il faut qu'il se suive, autant que possible, dans le milieu que nous venons de décrire.

Commençons par dire que nos prescriptions n'ont rien de rigoureux ni d'absolu ; nous ne saurions mesurer ni peser les quantités d'aliments que nos sujets pourront ingérer. Ces quantités se modifient suivant l'âge, le sexe, la taille, la force de l'individu, et surtout suivant son appétit.

En se basant sur nos conseils, il y aura donc une application qu'il faudra leur donner, d'après les règles d'une logique naturelle. On comprend que nous ne pouvons entrer dans des détails à cet égard, car cela résulte des personnalités à traiter.

Admettons que notre sujet dorme bien et permettons-lui de dormir autant que cela peut lui être agréable. Qu'il ne se couche pas avant dix heures, si c'est possible ; la causerie, la musique, le jeu même, tout autant qu'il l'amusera, sans le passionner, lui seront des auxiliaires suffisants

2

pour passer ses soirées. Couché de dix heures à minuit, qu'il ne se lève pas avant huit ou dix heures, du matin ; qu'il apprenne à jouir de cette paresse indicible qui vous fait retourner vingt fois dans votre lit avant de vous décider à le quitter; qu'il se plonge dans cette somnolence pleine de rêveries qui facilite le travail de la végétation humaine et concourt à ses développements.

Deux repas par jour nous paraissent suffisants, car nous tenons à ce qu'ils soient faits avec appétit, plutôt qu'avec nonchalance. Il est vrai que nous n'y comprenons pas un déjeuner, qui peut avoir lieu immédiatement après le lever ou à une heure de distance.

Pour ne pas compromettre les repas suivants, il faut se borner à des aliments liquides, c'est-à-dire au thé, au café ou au chocolat, entre lesquels on peut choisir.

Le thé vert ne doit pas entrer chez nous; le thé qui nous convient est le thé noir, dit Congo, ou tout autre genre de thé qui n'excite pas le système nerveux.

Le café doit se couper de lait ou de crême, au moins à moitié, de façon à ce que le mélange ne présente qu'une teinte blonde.

Le chocolat doit se mêler de lait également, et ces différents déjeuners doivent être fortement sucrés et aussi copieux qu'on pourra le désirer.

Point de rôties ni de pain grillé; les biscuits et les brioches sont admises; mais nous conseillons de préférence de petits pains bien frais, sans être chauds; et, s'il est possible, ces pains dits au gluten, que fabriquent certains boulangers de Paris.

Il n'y a aucun inconvénient à beurrer les tartines et les mouillettes.

Jusqu'à présent, nos prescriptions n'ont rien de bien audacieux ni de bien exclusif ; nous allons passer aux deux repas majeurs, dont nous ne saurions indiquer les heures ; il convient de les espacer de façon à ne se mettre à table qu'avec plaisir. Si le premier se fait au commencement de l'après-midi, le second peut se renvoyer à sept ou huit heures du soir, et même plus tard, ce qui s'appelera souper. Or, le souper est tout à fait dans les mœurs françaises, et l'innovation n'est pas bien grave.

Nous ne voulons pas embarrasser les ménagères, et nos indications principales se bornent à proscrire trois genres d'aliments : 1° *les acides ;* 2° *les échauffants ;* 3° *les excitants.*

Il est entendu que nous ne parlons que des aliments qui priment dans chacune de ces catégories, car, en réalité, la plupart des substances que nous consommons possèdent des qualités multiples et tiennent plus ou moins à ces trois divisions prohibées. L'alimentation doit être complexe, afin de satisfaire aux réparations diverses que lui impose l'économie de notre machine, qui doit se remonter, ainsi que nous le savons, deux ou trois fois par jour.

Dans les deux repas que nous avons à faire, plaçons en première ligne les soupes, les potages, ce que nous appellerons les aliments délayés, et ce qui est, en réalité, la base de notre système. En nous appuyant sur des analogies naturelles, il nous serait facile de montrer

quelle ampleur de végétation acquièrent, dans des sols humides et nourriciers, les arbres et les plantes qui s'étiolent dans les sables et dans les terrains pierreux. La soupe est donc une de nos plus sérieuses ordonnances, et c'est là le mal, car tout le monde ne l'aime pas.

Cela tient un peu à ce qu'on ne sait pas la faire, et nous tenons si essentiellement à la faire accepter par nos sujets, que nous n'avons pas craint de déroger en plaçant à la fin de ce travail une recette détaillée, due à un cordon bleu émérite. — Il faut donc aimer la soupe, ou s'y résigner; et nous n'admettons que deux soupes, qui peuvent, il est vrai, se déguiser de vingt façons : la soupe au lait et la soupe grasse, plus élégamment appelée consommé, vermicelle, croûte au pot, sagou, semoule ou tapioca.

L'alliance des fécules dont nous venons de parler, avec le bouillon ou le lait, est très-salutaire, très-nourrissante, et de nature à favoriser l'embonpoint. Les soupes au lait doivent être légèrement sucrées ; un peu de sel peut s'y mêler ; on modifie le goût de ces potages et on leur donne des qualités plus nutritives, en y mêlant des œufs battus, ce qui produit le potage à la crême et le potage Colbert; mais cela est quelquefois dangereux pour l'appétit.

Nous conseillons une soupe par repas, et l'on fera bien de n'y pas joindre de légumes, ailleurs que dans le pot-au-feu. Ils useraient la faim dont nous avons un placement meilleur.

Qu'il soit donc bien entendu que la base de ces deux repas sera une soupe copieuse où se remplaceront successivement les fécules et le pain, et dont nous écarterons

seulement le riz, qui nous inspire peu de confiance.

Les bons résultats, dus aux aliments liquides ou délayés, sont connus de tout le monde. Ils s'assimilent plus promptement que les aliments solides et sont aussi nourrissants, en fatiguant moins l'estomac. Ils jouent un grand rôle dans la nourriture des enfants et leur sont très-salutaires. Les mamans le savent bien et ont mille ruses pour vaincre la répugnance que le baby montre quelquefois pour « la soupe. » J'ai souvenir d'une petite fille, rose et blanche et grosse comme le poing, qui boudait devant sa bouillie.

— Tu ne veux donc pas avoir de *nénés* comme ta maman? lui disait la bonne.

L'enfant se détournait vers sa jeune mère qui la regardait en riant; elle songeait à ses épaules blanches, au sein dont on l'avait à peine sevrée et pour lequel les babys conservent une affection si persistante...

— Si fait! répondait-elle, en ouvrant la bouche toute grande.

Et la soupe se mangeait.

La bonne ne croyait pas si bien dire. Le temps aidant, j'espère bien que la mince fillette deviendra une belle petite mère à son tour.

Les fécules, les farines et certaines légumineuses s'allient parfaitement aux potages que nous conseillons. Les purées de haricots, de fèves, de pois, de lentilles ont une action utile; mais il faut qu'elles ne soient ni épaisses ni étouffantes, et l'on doit se garder d'en manger de façon à faire tort au repas qui doit les suivre.

En fait de hors-d'œuvre, les huîtres peuvent facilement s'admettre, ainsi que le beurre frais ou demi-sel, mais toutes les préparations confites, sardines, anchois, caviar, ainsi que certaines charcuteries, saucissons, mortadelles et jambons fumés, doivent disparaître de notre table.

En général, nous ne conseillons pas l'usage de la viande de porc, car elle est la plus difficile à digérer et à s'assimiler à l'organisation. Toutefois, nous admettrons volontiers quelques gras jambons, par respect pour les traditions Rabelaisiennes et pour ne pas nous montrer trop sévères dans nos avis.

La nourriture animale, dans nos cités comme dans nos campagnes, joue le rôle principal dans l'alimentation de la classe aisée. Nous allons parler des aliments les plus connus, par degré de digestibilité. En premier lieu se placent les poissons dont nous ne défendons pas l'usage, mais qui doivent ne jouer qu'un rôle secondaire dans notre cuisine. Il faut, autant que possible, se borner aux espèces nourrissantes, aux anguilles, aux lamproies et aux saumons, mais seulement si elles ne fatiguent pas l'estomac.

La volaille et les viandes blanches, l'agneau et le veau, les gibiers de toutes sortes arrivent ensuite et forment une classe d'aliments, plus propres que le poisson à développer l'organisation, mais qui sont encore ingrats sous quelques rapports. Le bœuf et le mouton doivent donc être le fond de notre nourriture, sans devenir exclusifs.

Il est attesté par l'expérience que les viandes de se-

conde qualité, celles qui forment la deuxième catégorie dans les divisions de la boucherie, sont les plus riches en principes réparateurs. Il est donc inutile de rechercher les morceaux de luxe, comme il faut éviter également les basses viandes qui, à l'exception du foie, ont une action peu favorable à l'embonpoint.

Quant à la préparation de ces viandes, il n'entre pas dans nos vues de faire un supplément à la cuisinière bourgeoise. Nous ne donnons pourtant pas toute latitude à cet égard. Les sauces noires, épicées ou acides, sont naturellement proscrites, et nous les remplacerons par des purées diverses et par des sauces douces, blanches et farineuses, où les œufs au besoin peuvent jouer un rôle important.

Que les viandes rôties, sans être absolument saignantes, ce qui les rend de difficile digestion, soient encore juteuses et sans aucune sécheresse. Nous sommes loin d'en conseiller un usage exclusif, car certaines substances végétales ont des qualités aussi puissantes que le bœuf pour produire l'embonpoint; nous ne disons pas la vigueur.

Les viandes bouillies sont presque toujours salutaires, mais il faut éviter, en les cuisant, de les plonger dans des quantités d'eau trop grandes; elles doivent conserver en elles une bonne partie des principes nutritifs qu'elles cèdent ordinairement au bouillon.

Le pain qui, dans notre pays, accompagne tous les repas, est un de nos meilleurs auxiliaires; malheureusement, il présente quelquefois peu d'attrait aux personnes maigres, et il faut voir là une des causes de leur appau-

vrissement organique. Il s'agit donc de le rendre aussi agréable que possible. Nous prescrivons donc formellement le pain frais de la nuit précédente, pas trop cuit, et tel que Molière le décrit dans cette phrase du *Bourgeois gentilhomme :* « Que direz-vous, madame, de ce pain de « RIVE (*) à biseau doré, relevé de croûte partout et cro- « quant tendrement sous la dent? »

Ayons donc ce pain de Molière, nous y tenons essentiellement, et nous en retirerons de sérieux avantages.

Les végétaux frais ne nous ont pas pour ennemi, mais ils sont à peu près indifférents à la question qui nous occupe. Pourtant, nous croyons favorables les haricots verts en sauce blanche, tendres et menus, et surtout une sorte de choufleur brun, appelé *brocoli* dans le Midi, et qui est très-fondant. Les choux sont naturellement indigestes, et, malgré la fraîcheur allemande, nous ne saurions tolérer la choucroute.

Les pois, lentilles, fèves et haricots sont infiniment moins salutaires en grains qu'en purées.

Les salades nous auraient pour adversaire si elles étaient un prétexte à faire admettre le vinaigre dans nos repas. Il doit se sentir à peine, et l'huile elle-même doit être prise modérément. Avec ces restrictions, nous ne voyons pas d'inconvénient à permettre les salades vertes, de cresson et de mache, dont l'action végétale peut être bonne. On fera bien de s'abstenir des salades blanches; nous n'avons pas besoin de proscrire absolument tous les

(*) Le pain de *rive* se disait d'un pain qui se faisait sur les bords du four (bord, rive), sur une petite plaque qui le soulevait et lui permettait de cuire et de se dorer sur toutes les faces.

concombres, cornichons, fruits et légumes confits au vinaigre. Le citron, dont on arrose certains rôtis, le verjus et les sauces anglaises ne seraient pas moins funestes.

Nous sommes peu partisan des pommes de terre; comme le riz, elles remplissent l'estomac, sans que leur effet, qui n'est pas mauvais pourtant, réponde aux quantités ingérées. Il ne faut donc les admettre que très-accessoirement, bouillies et très-farineuses, ou très-légèrement frites.

Les compotes de fruits, fraîches et sucrées, sont permises, mais il est bon de s'abstenir des confitures qui sont de nature échauffante et qui blasent le palais sur la saveur des autres aliments.

Nous arrivons à la fin du repas, et nous allons rencontrer ici un appui considérable, que nous plaçons à peu près au même rang que les potages.

Ce n'est pas du fromage qu'il est question, et si sa préséance dans le dessert nous oblige à nous occuper de lui, nous le ferons en peu de mots. Il faut renvoyer impitoyablement à l'office les fromages secs, altérants, et presque corrosifs, que certains gourmets ont voulu mettre à la mode; ni chester, ni fromage anglais, ni gruyère, ni roquefort vieux; mais seulement des fromages frais, solides ou à la crème, de pâte blanche, onctueuse et appétissante. Comme nous sommes sans parti pris, nous admettrons volontiers le roquefort et le brie de fabrication nouvelle.

Écartons absolument les nougats, les mendiants, les fruits secs ou confits, les châtaignes grillées et autres babioles de même genre que le bon sens réprouve dans

le cas actuel. Cela ne nous empêchera pas d'avoir le dessert le plus splendide. Pâtisseries de toutes sortes, crèmes, flans, gâteaux à la reine et tout ce que l'habileté d'une ménagère sait confectionner avec des œufs, du beurre, du lait et des farines; — c'est notre lot. Si les enfants et les jeunes gens ne se rallient pas absolument à notre régime, ils y mettront sans doute de la mauvaise volonté. Nous avons vu les résultats les plus marqués se produire en quelques mois, par ce moyen, sur de jeunes organisations.

Prenons note, d'ailleurs, que les pâtisseries, les crèmes et les laitages que nous conseillons doivent être d'une bonne faiseuse, et n'ont aucun rapport avec les bons hommes de pain d'épice et les affreux croquets qui font l'ornement des foires de village.

Les gâteaux à la reine, qui sont le nec plus ultra et le couronnement de notre édifice, sont d'ailleurs le produit le plus merveilleux de notre civilisation. Peu connus cependant, la recette nous en a été si souvent demandée, même par des cuisiniers habiles, que nous la renvoyons à la fin de ce petit ouvrage, après nos avis relatifs au pot-au-feu.

Ce n'est pas le tout que de manger, il faut boire; et, à cet égard, nos avis seront courts et précis. Les vins blancs secs, acides, verts ou alcooliques nous paraissent devoir être évités, de même que les vins rouges qui présentent les mêmes défauts. Nous conseillons pour l'ordinaire des vins rouges de Bordeaux ou de Bourgogne de deux ou trois années, pleins, moelleux et de sève agréable.

La bière peut très-bien remplacer le vin, et particulièrement la bière anglaise, dite Pale Ale, qui est d'un bon usage. Enfin, tous les vins sucrés peuvent se boire au dessert, et nous comprenons dans cette catégorie le champagne, les vins muscats et les vins blancs doux de toutes sortes.

Nous ne voudrions pas conseiller d'excès, et malgré le vieux précepte, qui tolère une intempérance mensuelle, nous préférons que nos lecteurs se maintiennent dans un état de santé régulier et satisfaisant. Toutefois, nous les verrons volontiers boire fraîchement, tout autant qu'ils n'en seront pas incommodés. Les vins purs, à dose raisonnable, sont favorables à l'embonpoint.

Que nos jeunes lectrices ne soient pas effrayées de ces avis ; nous ne voulons pas troubler leur tête. Sans changer brusquement leur régime, elles peuvent réduire graduellement la quantité d'eau dont elles trempent leur vin, et elles sauront bientôt jusqu'où peut aller leur docilité à suivre nos ordonnances. Le vin de Champagne, d'ailleurs, n'est pas méchant pour ceux qui se familiarisent avec lui ; les vins de Bergerac, de Frontignan, de Lunel, de Rivesaltes et les vins doux d'Espagne se font pardonner bien des choses, et les vins rouges eux-mêmes se font à la longue aimer et apprécier, même par les petites filles.

Une eau pure de source peut servir au besoin à couper le vin, et nous engageons nos lecteurs à s'assurer de sa bonne qualité, car la part qu'elle prend dans les préparations culinaires et dans l'alimentation est extrêmement importante. L'eau de seltz, telle qu'on la fabrique maintenant, est ordinairement trop chargée de gaz, et nous

ne saurions en conseiller l'emploi, car si elle facilite la digestion, elle en fatigue un peu les organes. L'eau de Saint-Galmier présente de moindres inconvénients, mais nous ne la permettrons que dans les cités, lorsqu'on n'aura pas à sa disposition d'eau naturelle très-satisfaisante.

Notre tâche est à peu près terminée, et nous la finirons par le mot de Montaigne : ceci est un livre de bonne foi. Nous croyons n'avoir rien oublié dans les prescriptions qui précèdent. Ajoutons que la nature féminine est plus propre que celle de l'homme à ressentir les bons effets de notre régime. La contexture des tissus de la femme est plus flexible et plus facile à se modifier ; les enfants se rangent dans une catégorie plus favorisée encore. Mais on n'arrive à rien sans beaucoup de patience et un peu de résolution. Nous avons fait notre pouvoir ; c'est à nos lecteurs à faire le reste.

Un mot encore, — et le dernier, — car, malheureusement, nous ne pouvons pas tout dire. Aux jeunes filles qui voudront suivre nos leçons, nous ferons une recommandation importante. Qu'elles ne renoncent pas au corset, mais qu'elles se serrent très-peu et qu'elles laissent surtout une entière liberté aux épaules et à la gorge.

L'allaitement peut être pour les jeunes mères une cause grave de maigreur, et l'on doit y renoncer, si la constitution en souffre.

Enfin, l'usage du tabac devrait être proscrit s'il entraînait une salivation fréquente.

Nous terminons, ainsi que nous l'avons promis, par deux recettes ; l'une, qui mérite d'être populaire, car elle se rapporte à l'aliment le plus utile ; l'autre, qui s'appli-

que aux entremets de luxe et donne un procédé très-simple pour les rendre infiniment agréables et très-propres à favoriser l'embonpoint.

Le pot-au-feu peut se composer ainsi :

 Bœuf bonne deuxième qualité, 1 k. 500 gr.
 Os brisés. 500
 Sel de cuisine. 40
 Cinq litres d'eau.

On peut réduire ou augmenter ces quantités d'une façon proportionnelle. On chauffe lentement jusqu'à l'ébullition, on écume et on ajoute ensuite :

350 grammes, légumes (carotte, navet, oignon brûlé et céleri).

On maintient un bouillonnement léger pendant cinq à six heures, et l'on doit avoir pour résultat quatre litres environ d'excellent bouillon.

L'eau de rivière filtrée convient mieux que les eaux de puits ou de source dans cette préparation.

On peut obtenir en une heure, au besoin, un bouillon très-nourrissant et très-agréable, mais ce temps suffit rarement pour cuire les légumes qu'on est obligé de mettre ensuite de côté. Il suffit pour cela de hacher la viande en menus morceaux, de la placer dans une quantité d'eau moitié plus réduite que les proportions que nous avons établies, de hacher également les légumes, et de suivre les procédés indiqués, en faisant bouillir une demi-heure simplement après l'enlèvement de l'écume. On passe le bouillon au tamis pour en retirer la viande et les légumes hachés.

Les gâteaux, crêmes, riz et flans *à la reine* empruntent cette dernière dénomination à une cuisson préalable, qu'on fait subir au lait qui doit entrer dans leur composition.

Si ce lait est gras, onctueux, non écrêmé, il faut le placer sur un feu doux, pour qu'il arrive à peu près à l'ébullition; mais on a soin de l'agiter doucement pour qu'il ne s'élève pas au-dessus des bords du vase, et surtout pour qu'il ne brûle pas. On doit le faire réduire à la moitié de son volume primitif, et l'on y arrive ordinairement en une ou deux heures. — Si l'on opère sur du lait douteux, et dans lequel on soupçonne un mouillage, il faut que cette réduction soit des deux tiers environ.

Le lait, ainsi concentré, est d'apparence épaisse et lourde, et les entremets dans lesquels on le fait entrer ont une saveur toute spéciale et se préparent bien plus facilement.

Quand nous n'aurions enseigné à nos lecteurs que ce raffinement agréable et salutaire, nous croirions, comme Titus, n'avoir pas perdu notre journée.

<div style="text-align:right">T. D. F.</div>

www.ingramcontent.com/pod-product-compliance
Lightning Source LLC
Chambersburg PA
CBHW030123230526
45469CB00005B/1773